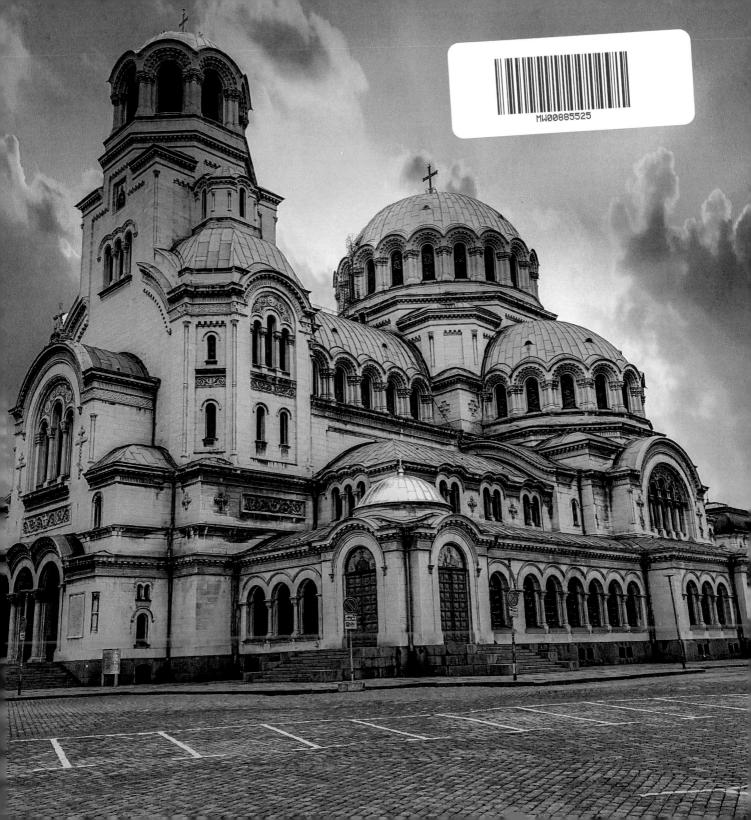

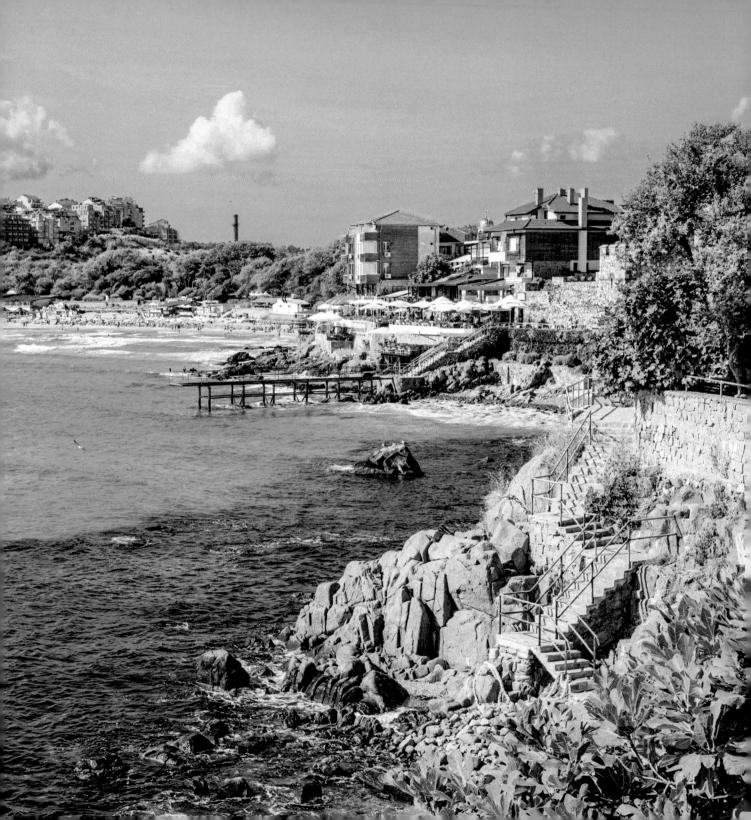

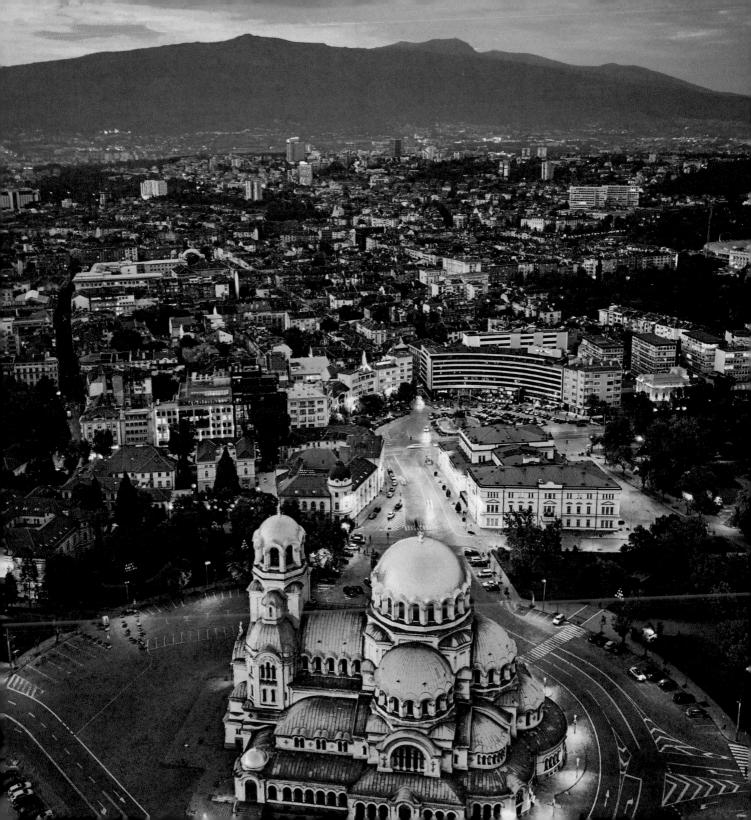

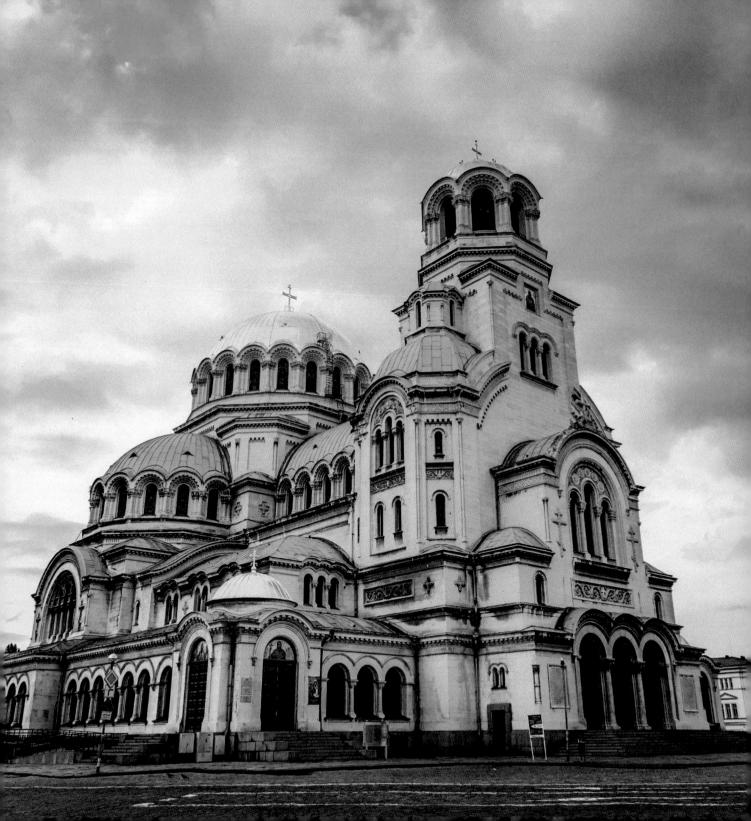

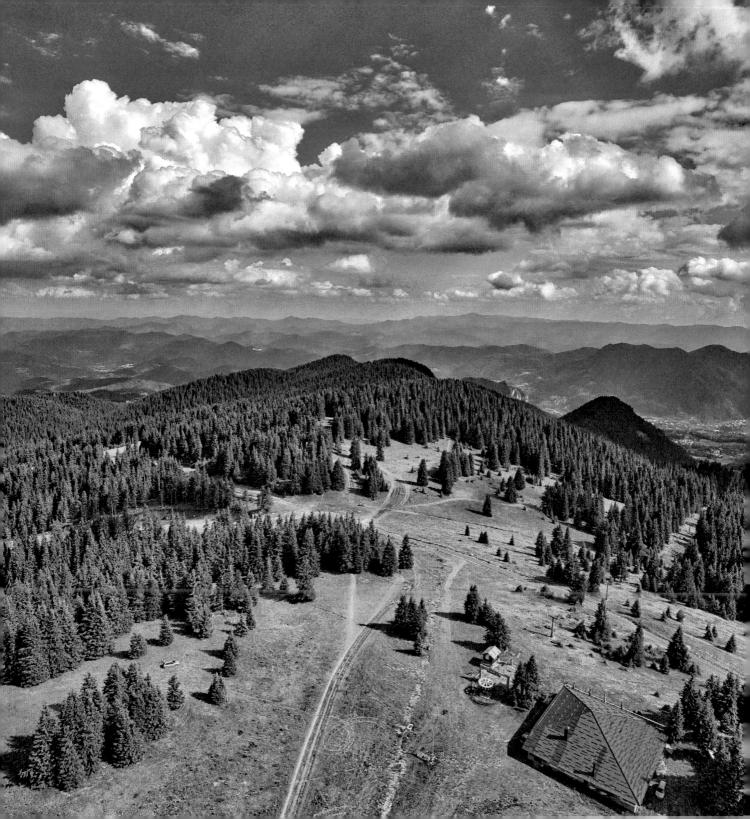

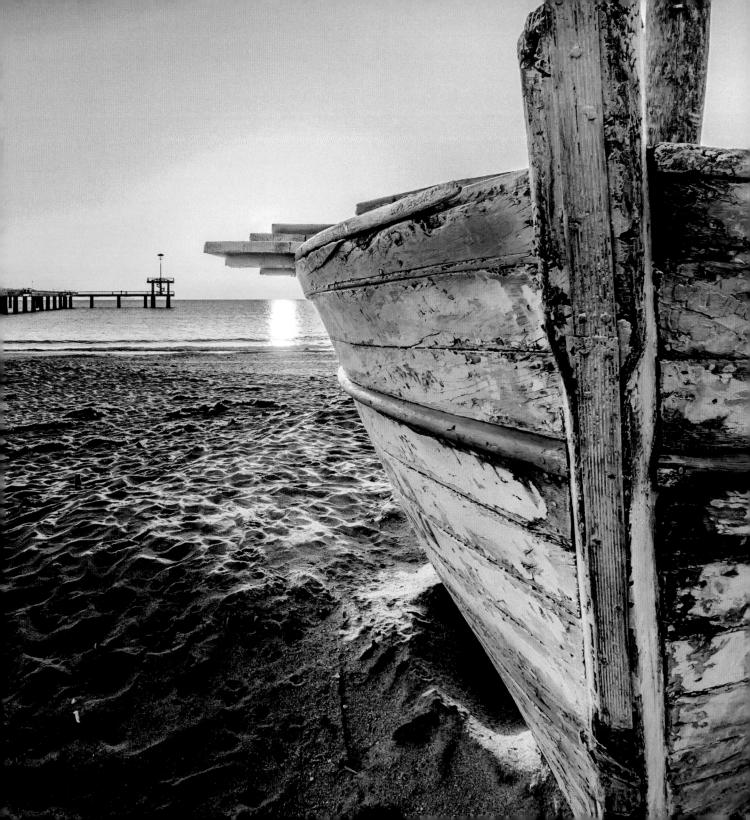

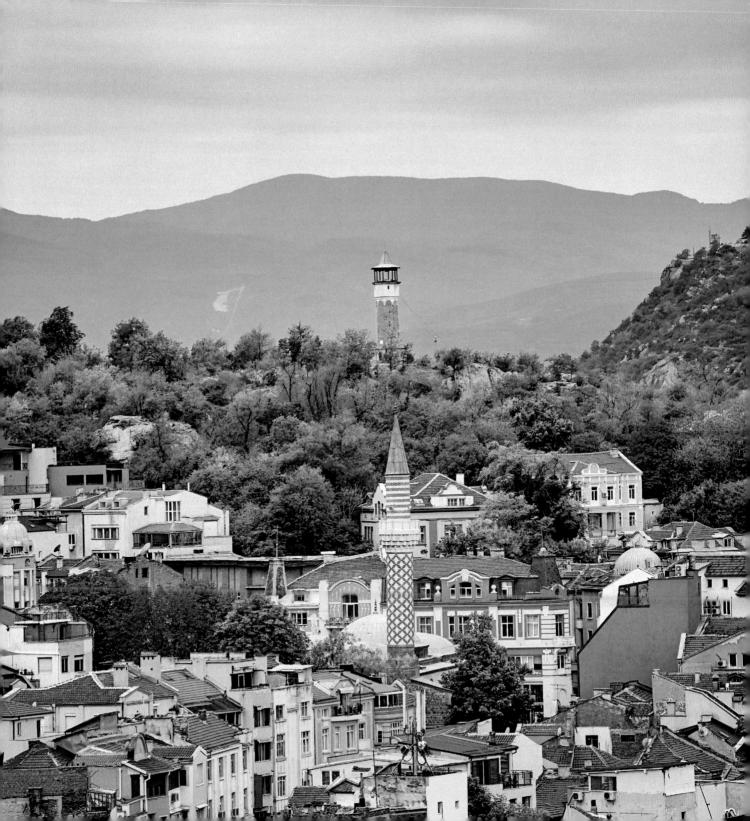

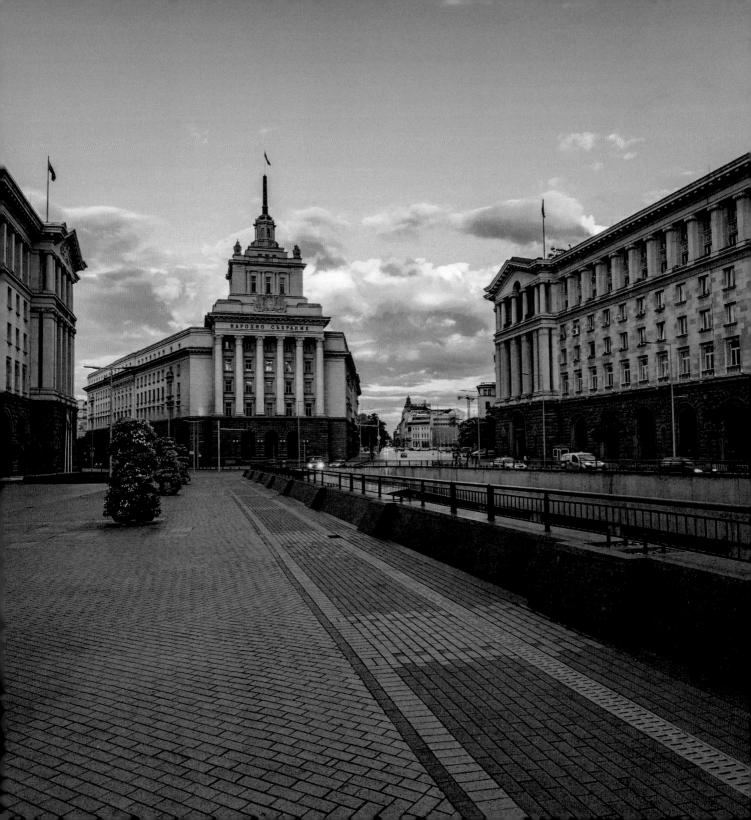

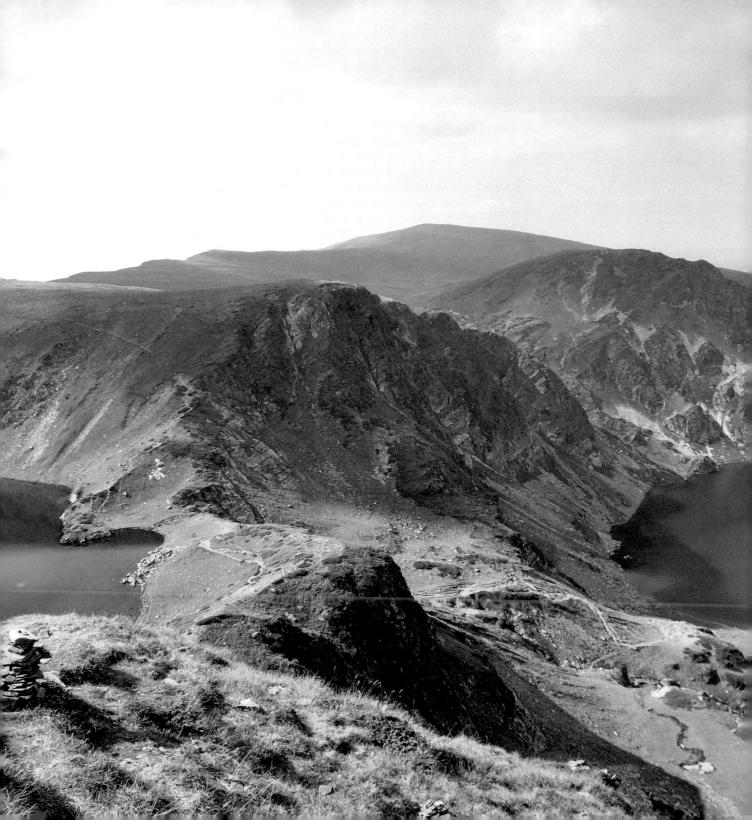

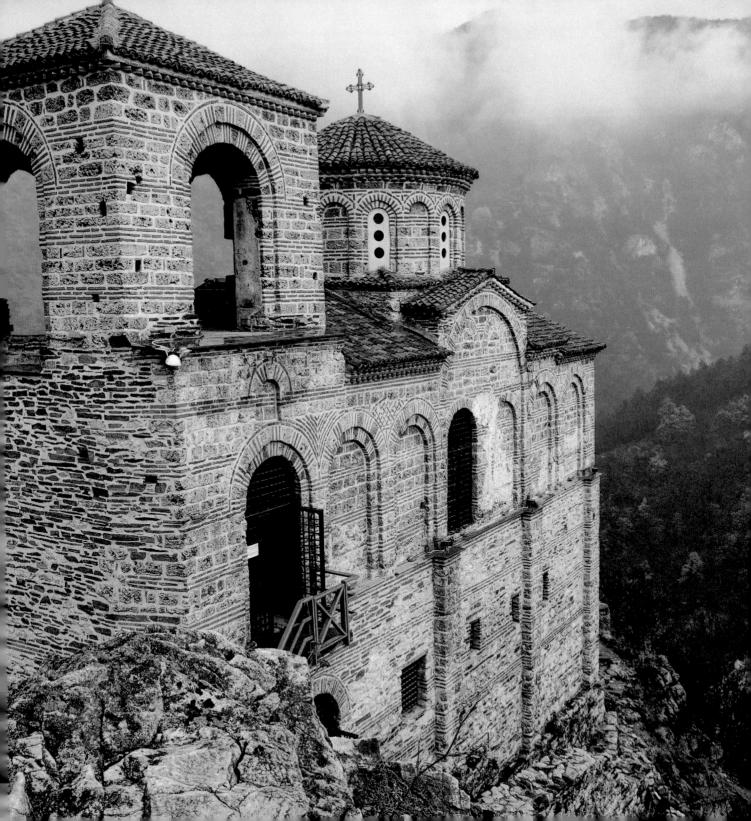

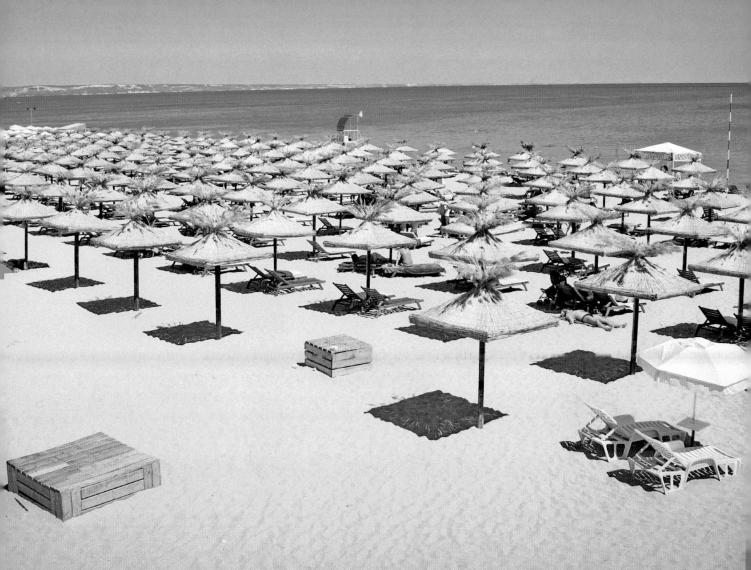

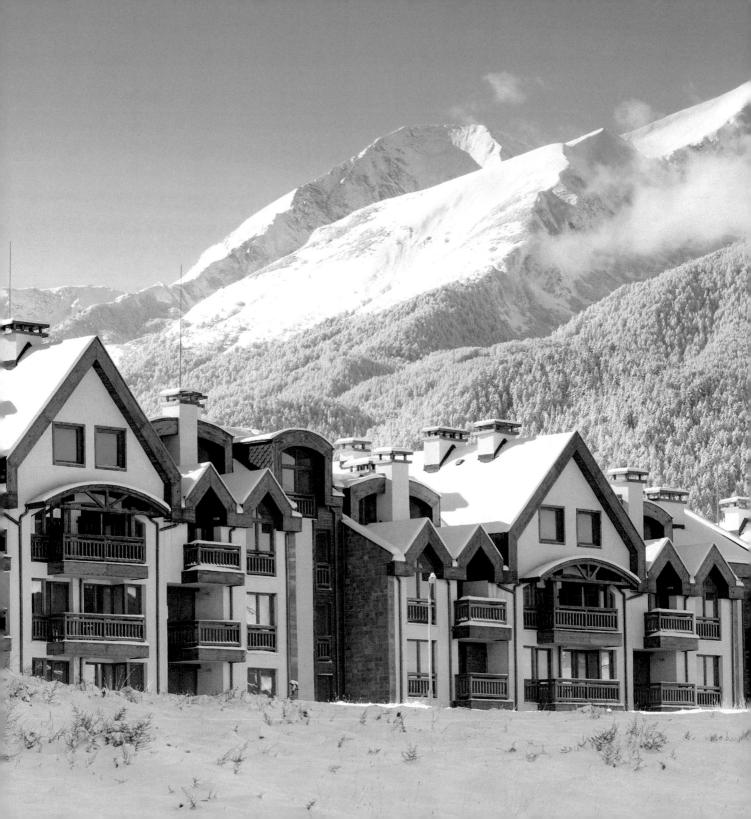

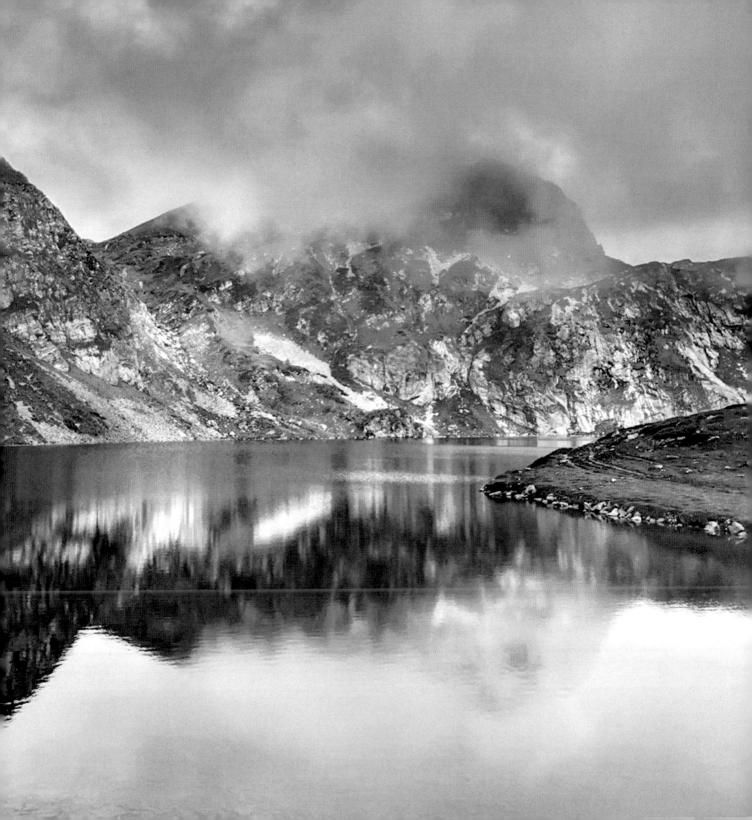

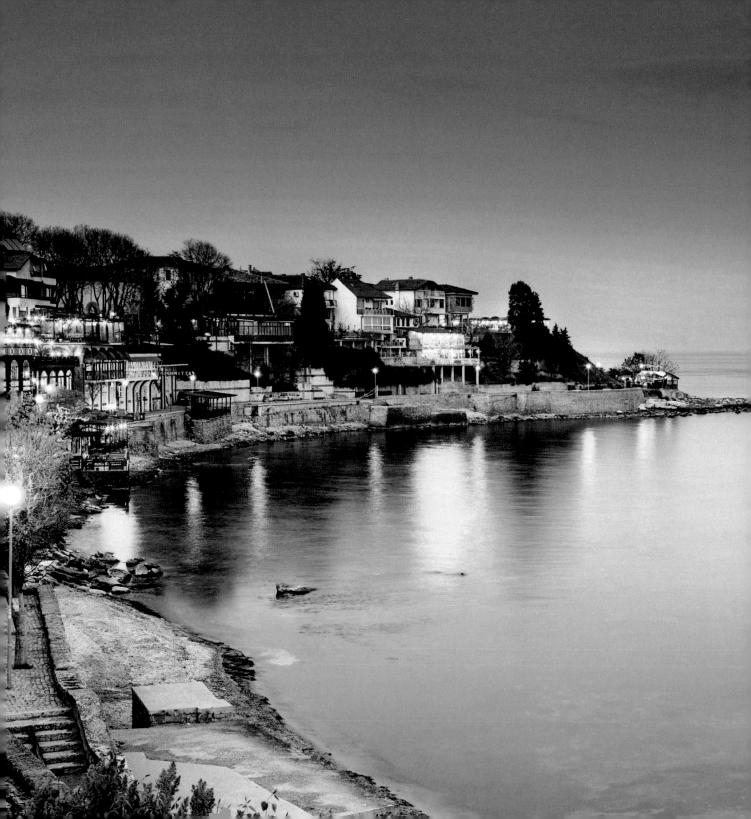

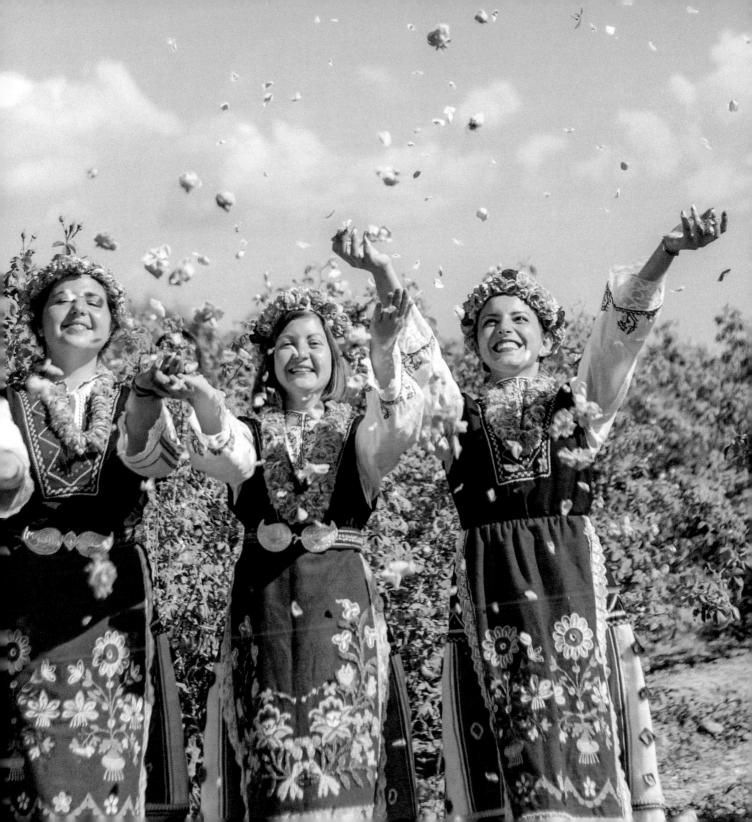

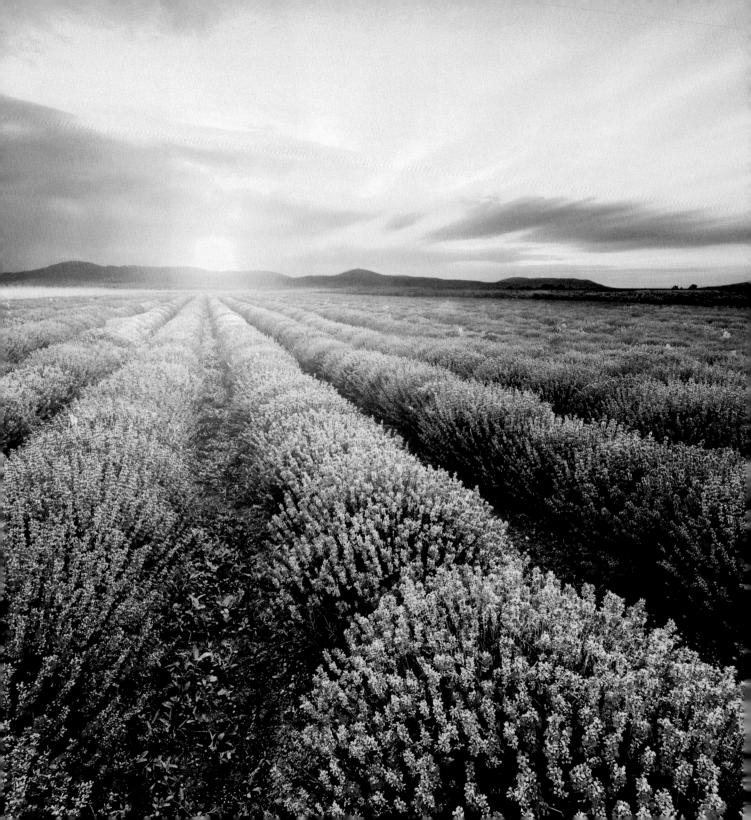

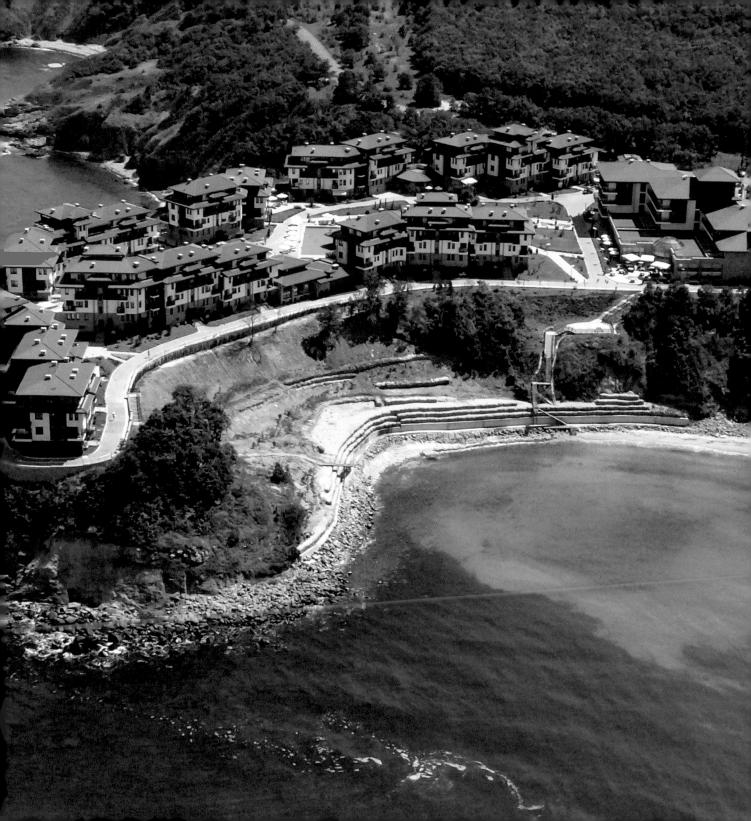

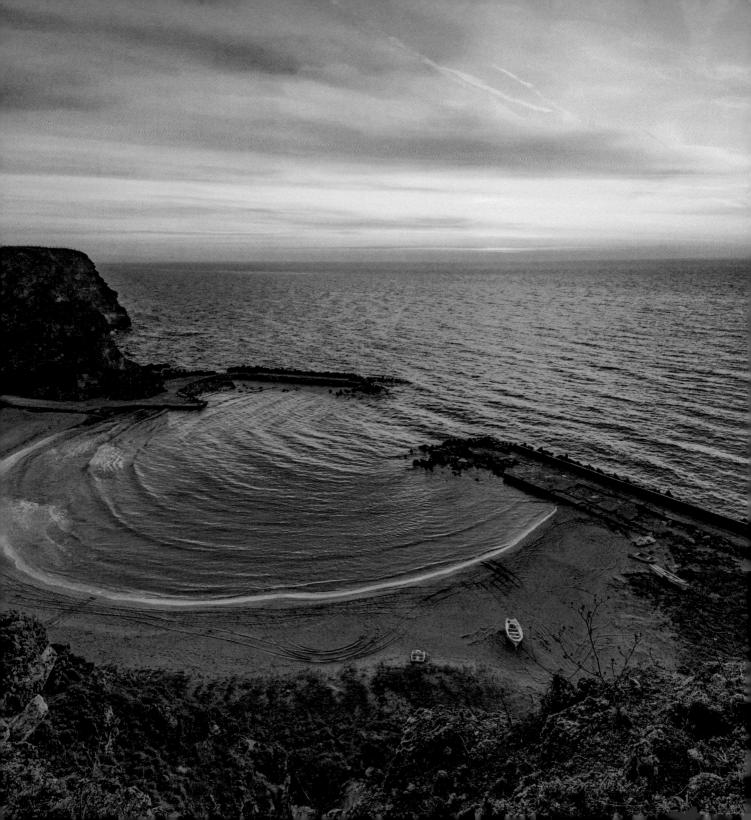

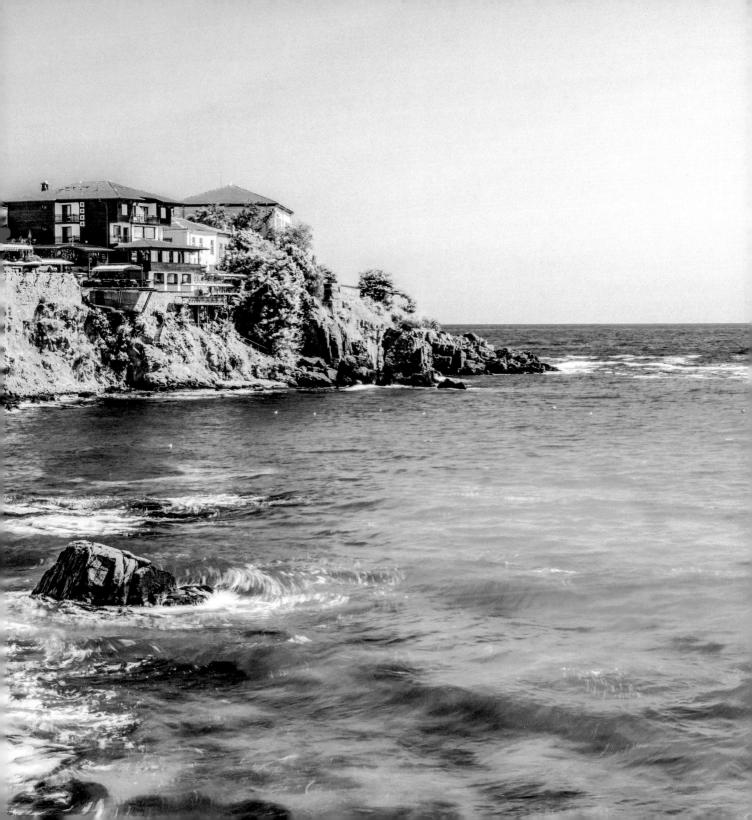

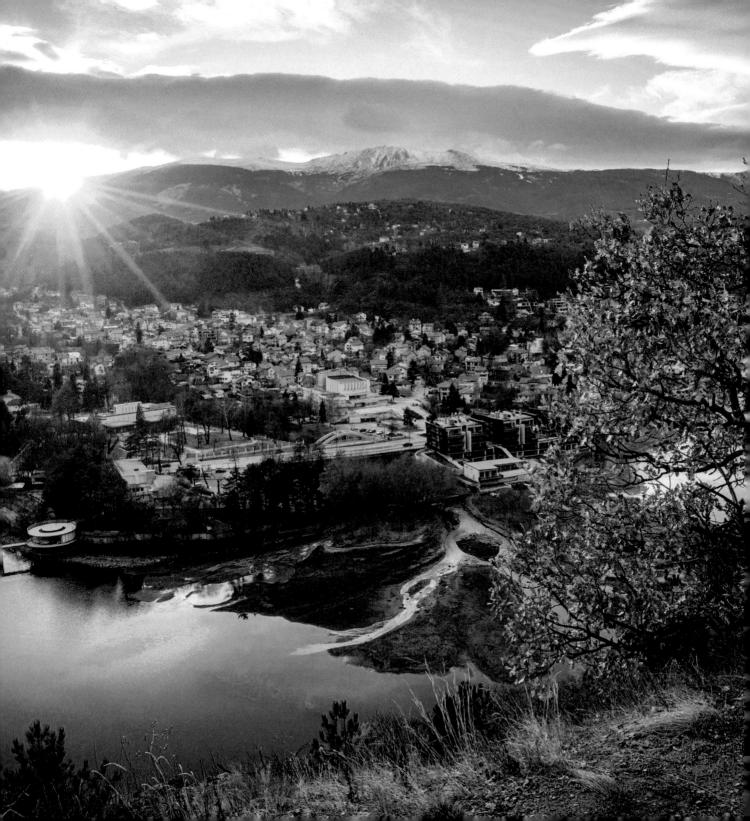

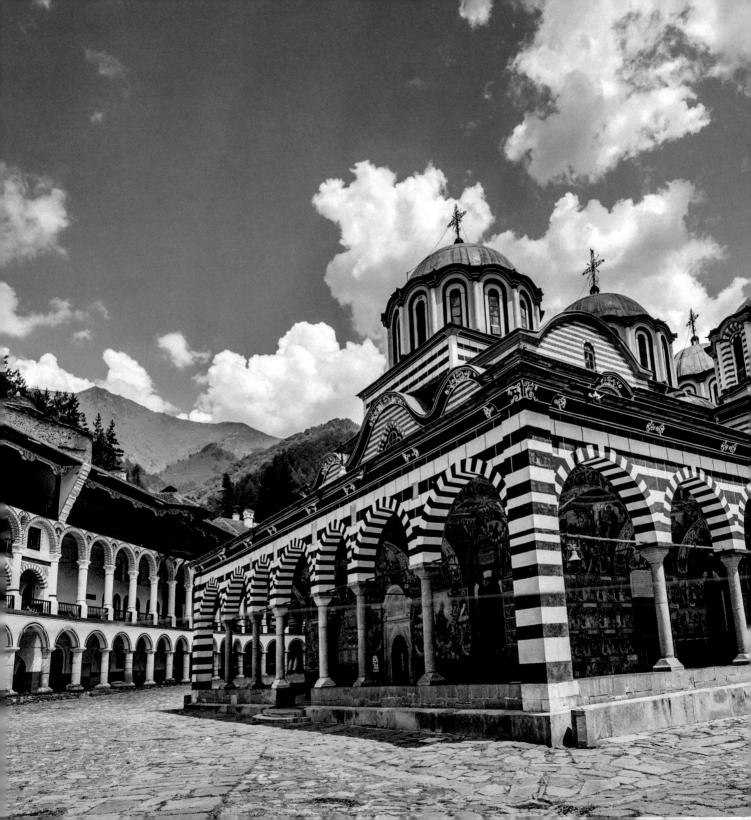

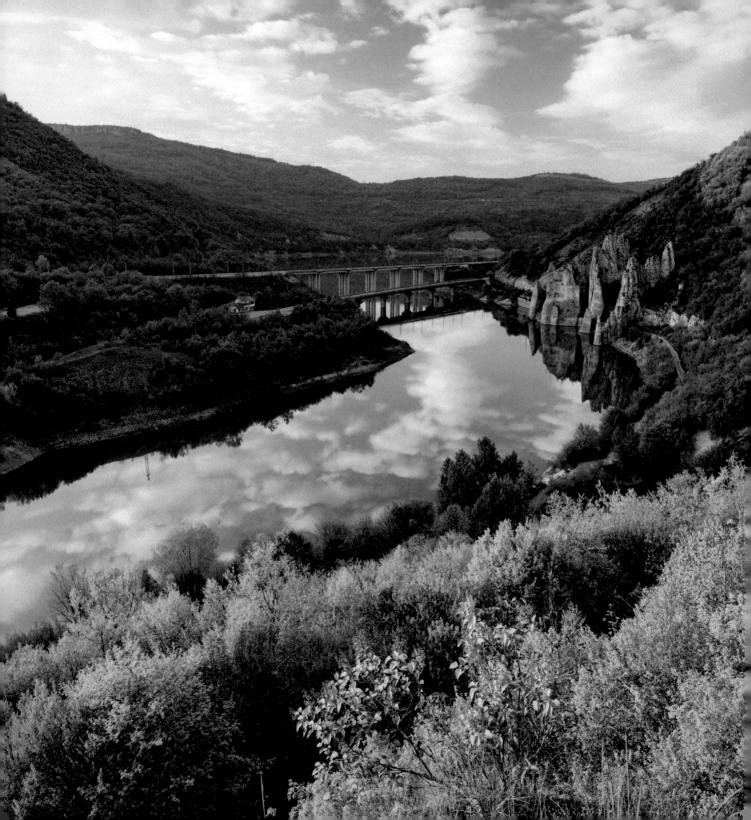

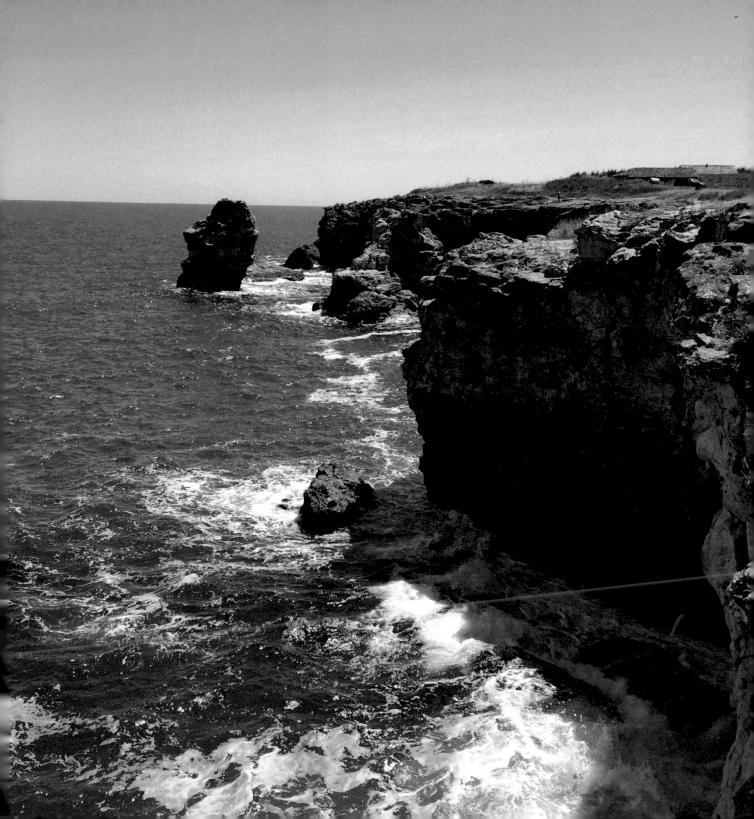

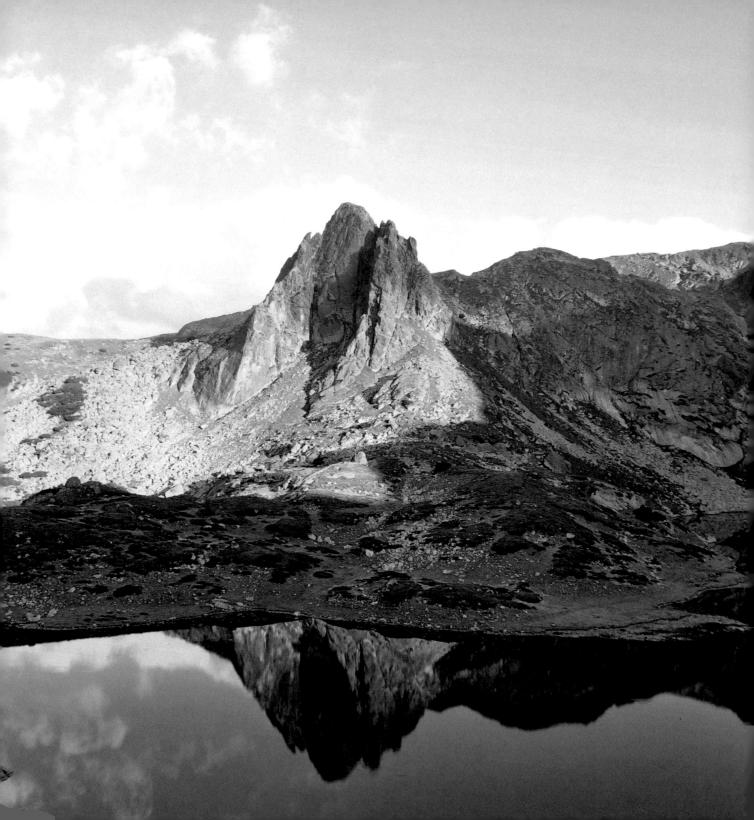

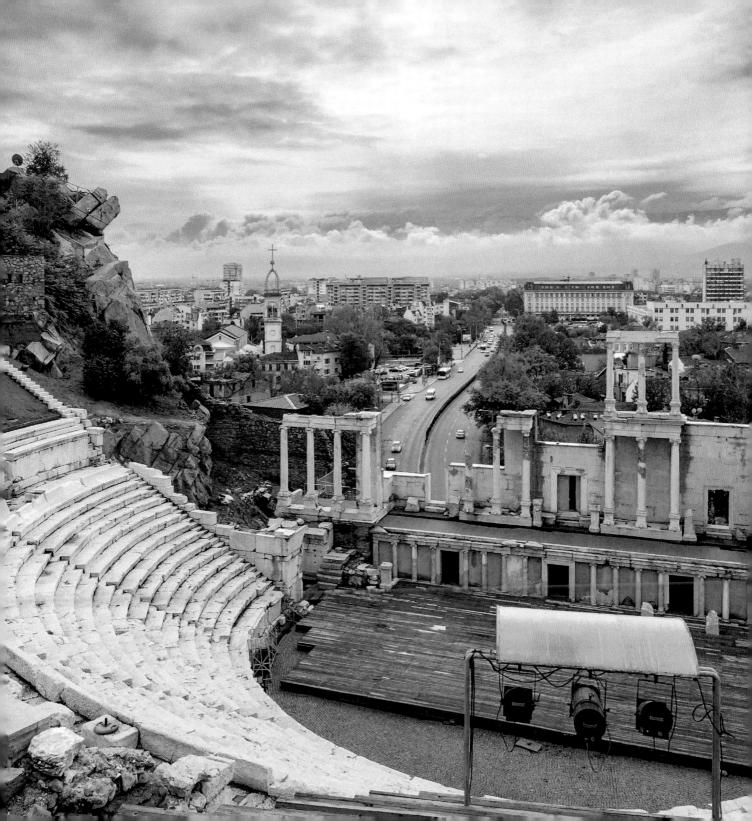

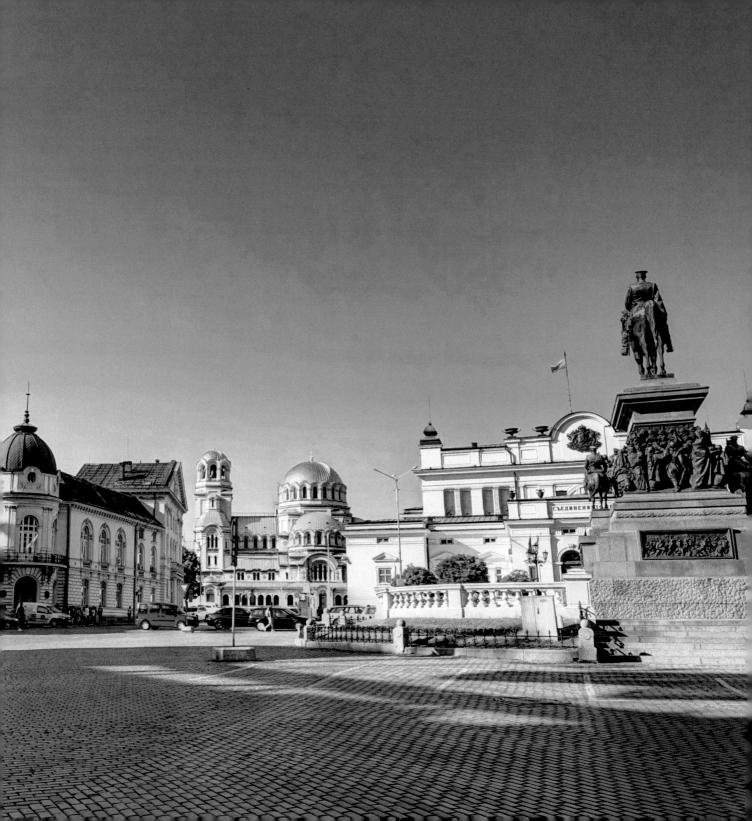

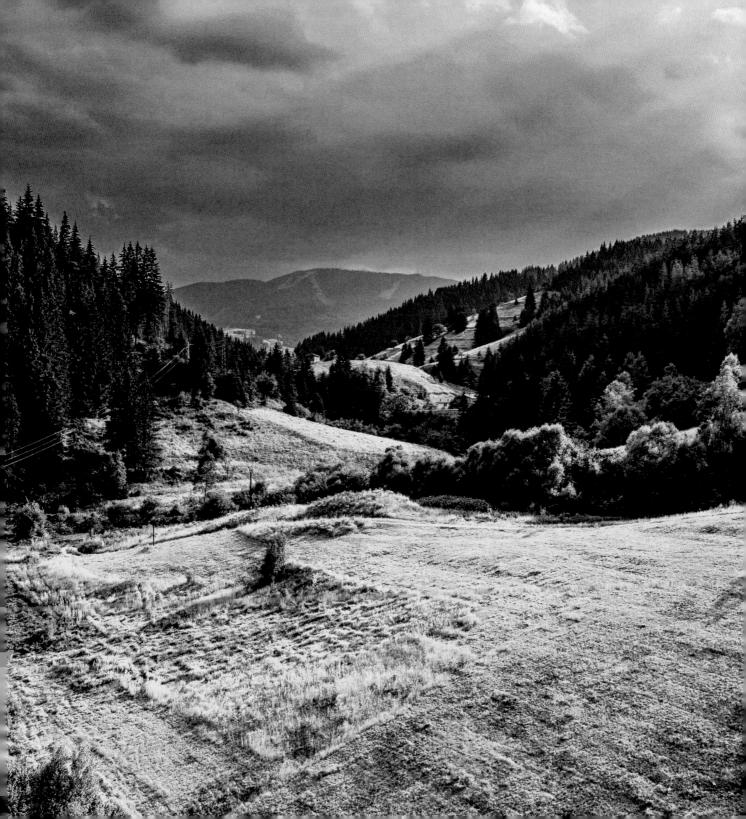

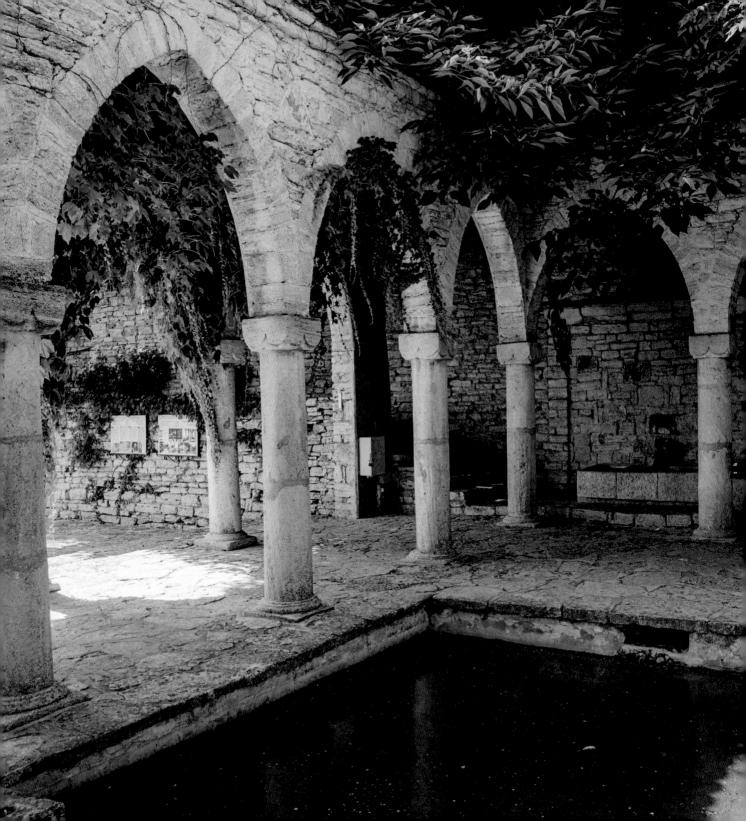

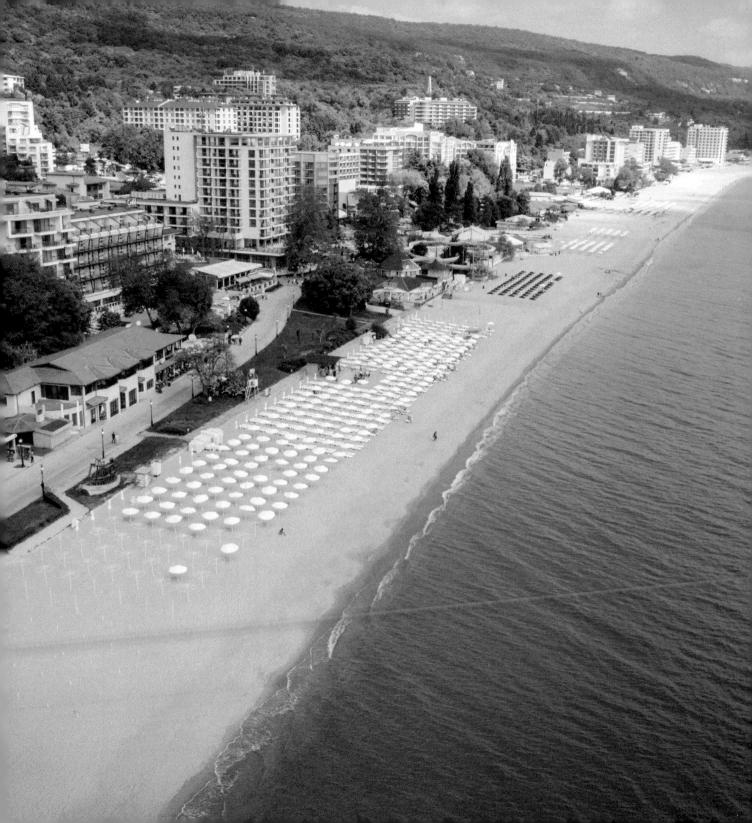

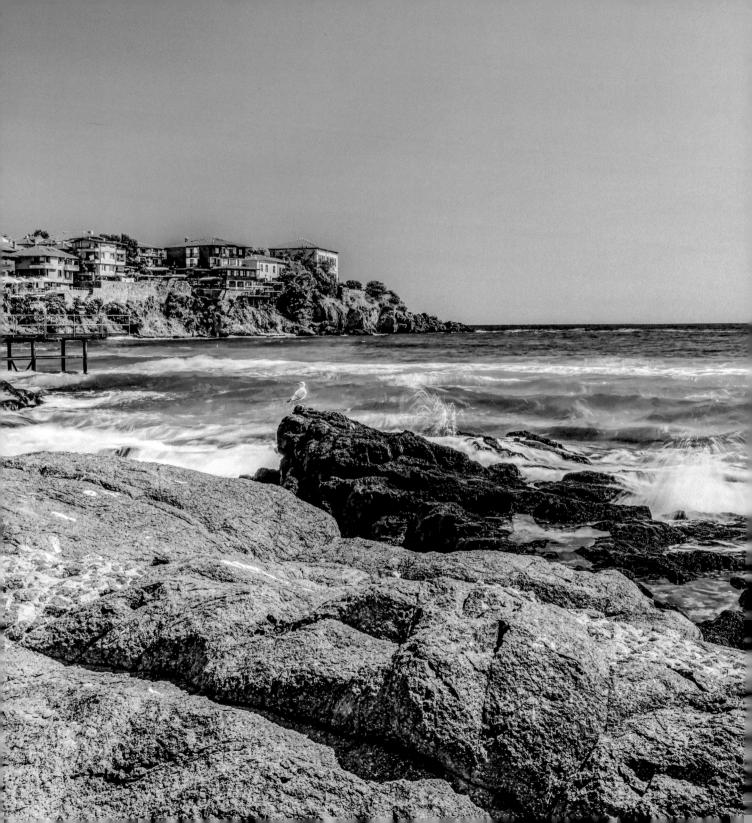

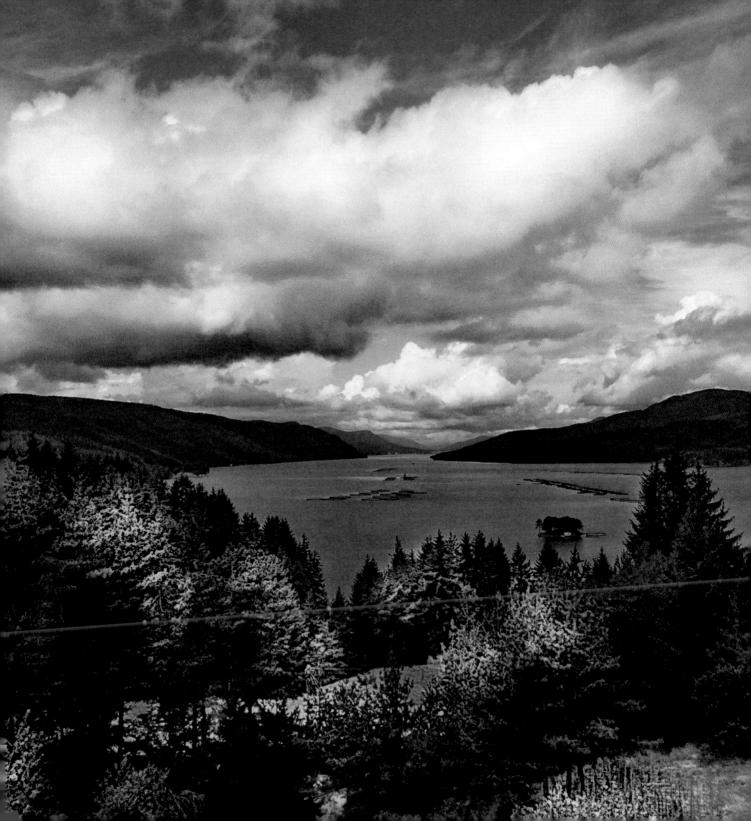

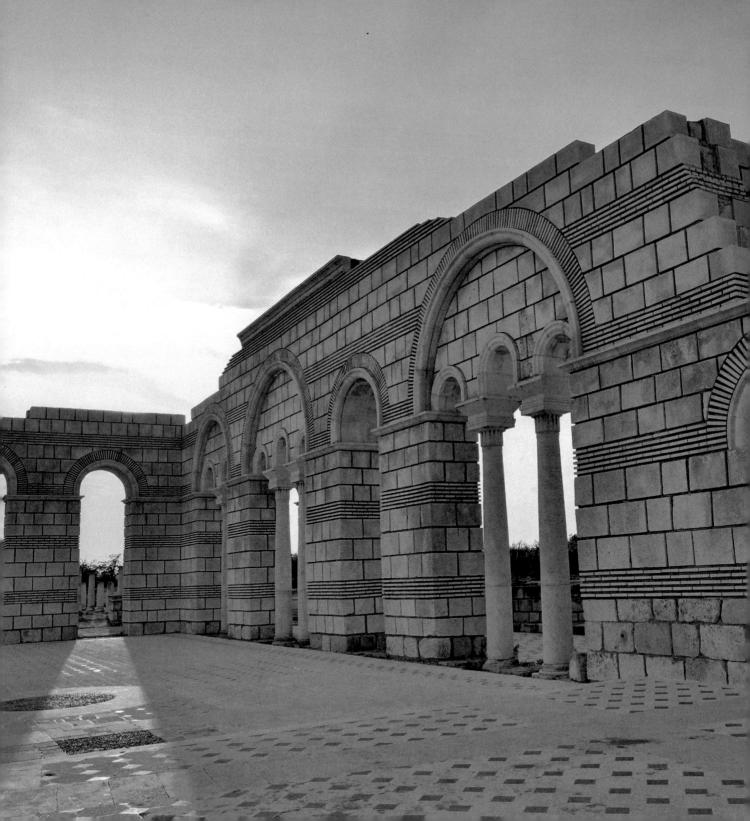

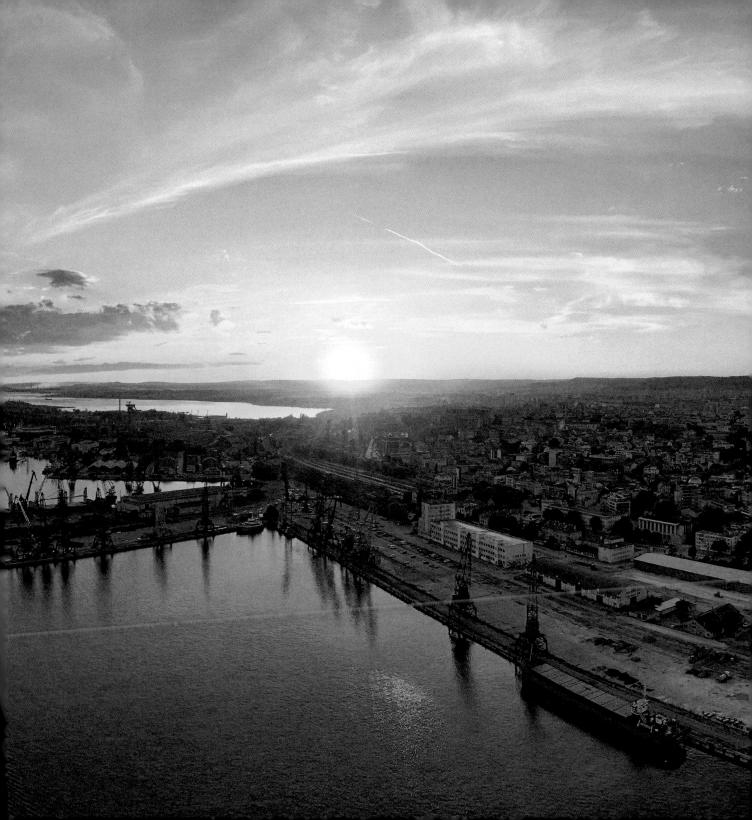

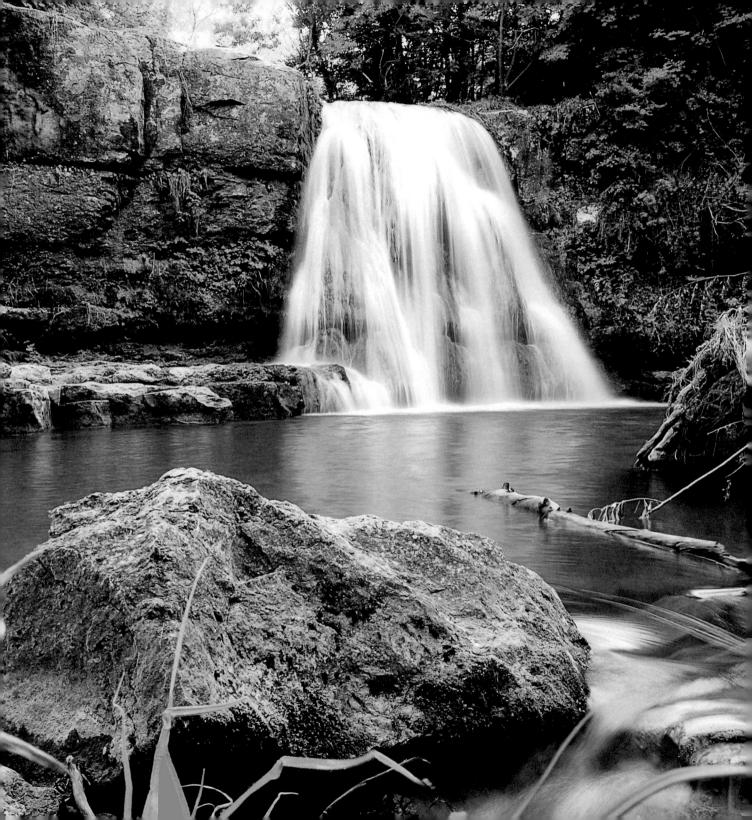

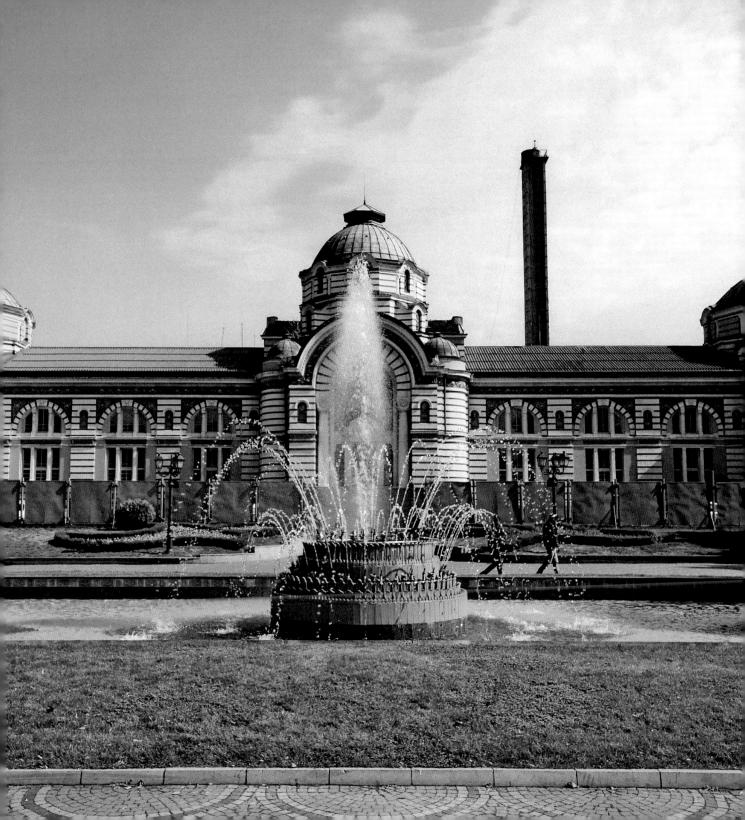

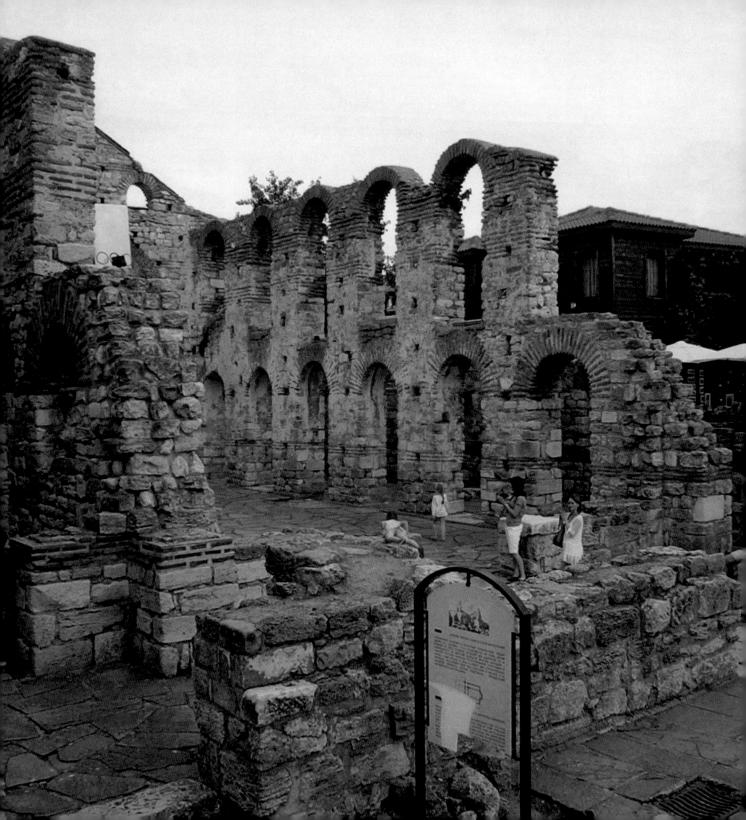

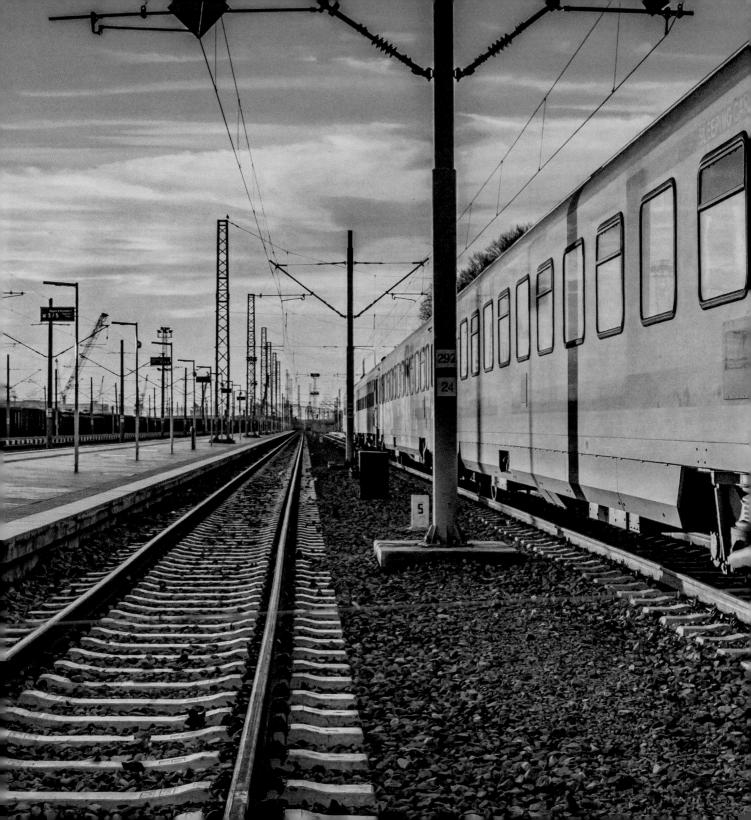

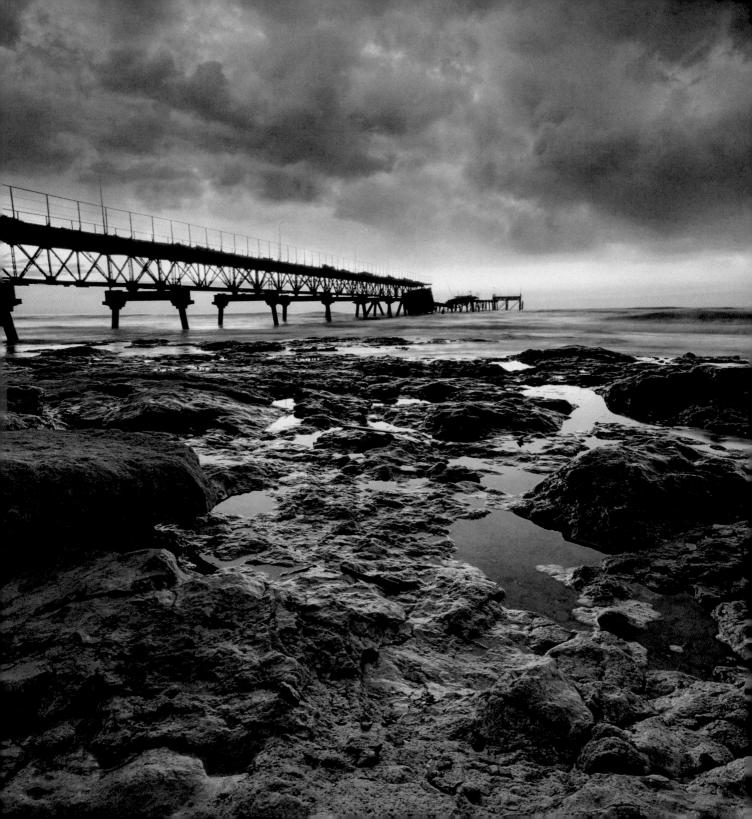

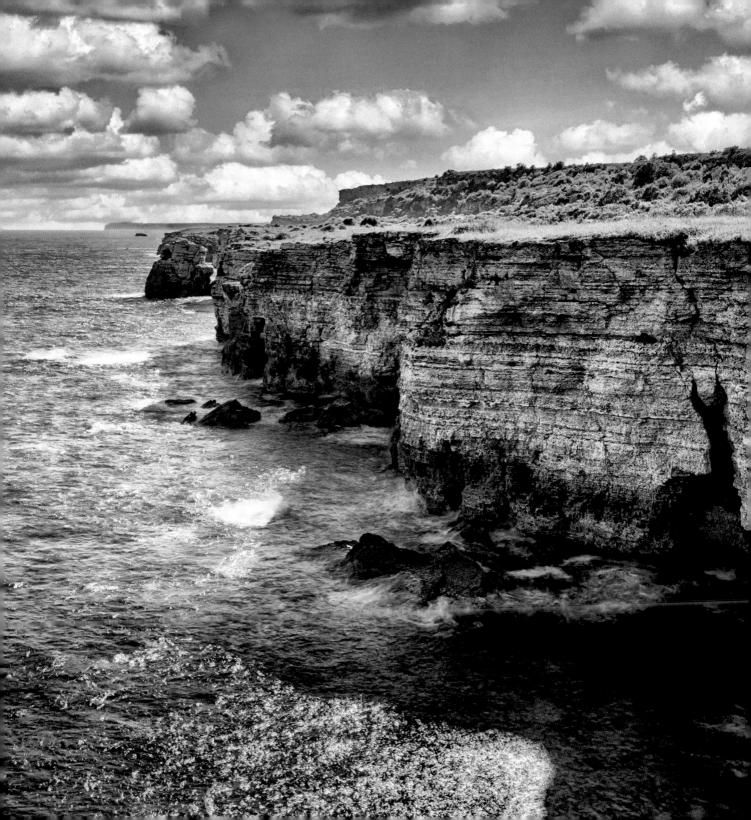

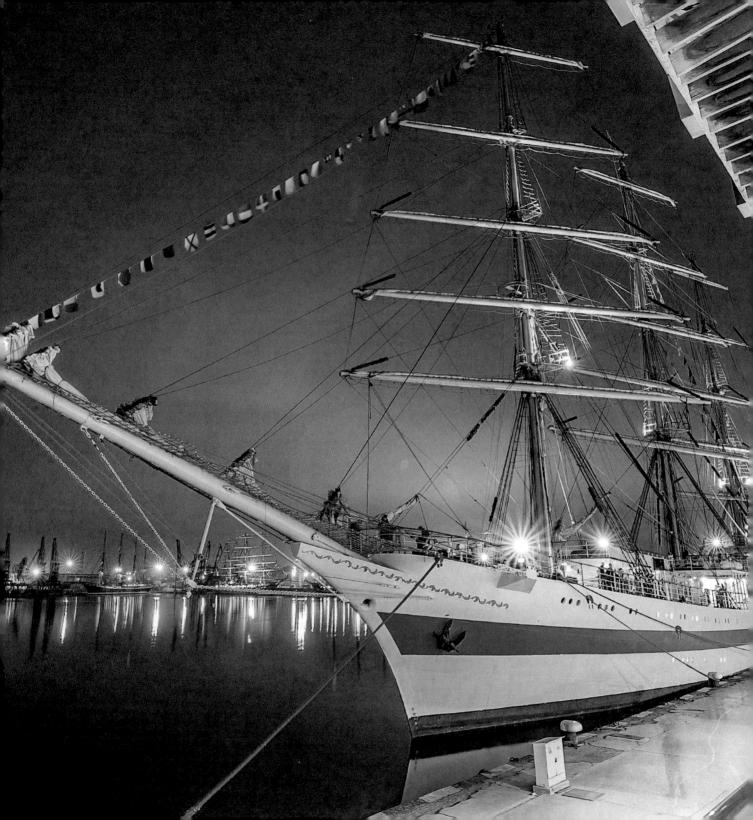